Dos Expresiones De Un Mismo Sentir

Titulo original:
"Dos Expresiones De Un Mismo Sentir"

© 2017 Ariel Arias
© 2017 Azálea Carrillo
All rights reserved

ISBN-13:978-1537753829
ISBN-10:1537753827

Diseño de carátula y dibujos:
Azálea Carrillo
azaleacarrillo@aol.com

Queda rigurosamente prohibida la reproducción
parcial o total de esta obra, por cualquier medio o
procedimiento, sin la autorización
escrita del titular del copyright.
Todos los derechos son reservados por los autores.

Azálea Carrillo aporta sus artísticos dibujos y Ariel Arias el producto de su pensar y meditar, para tratar de lograr que dos expresiones distintas se complementen en un mismo sentir.

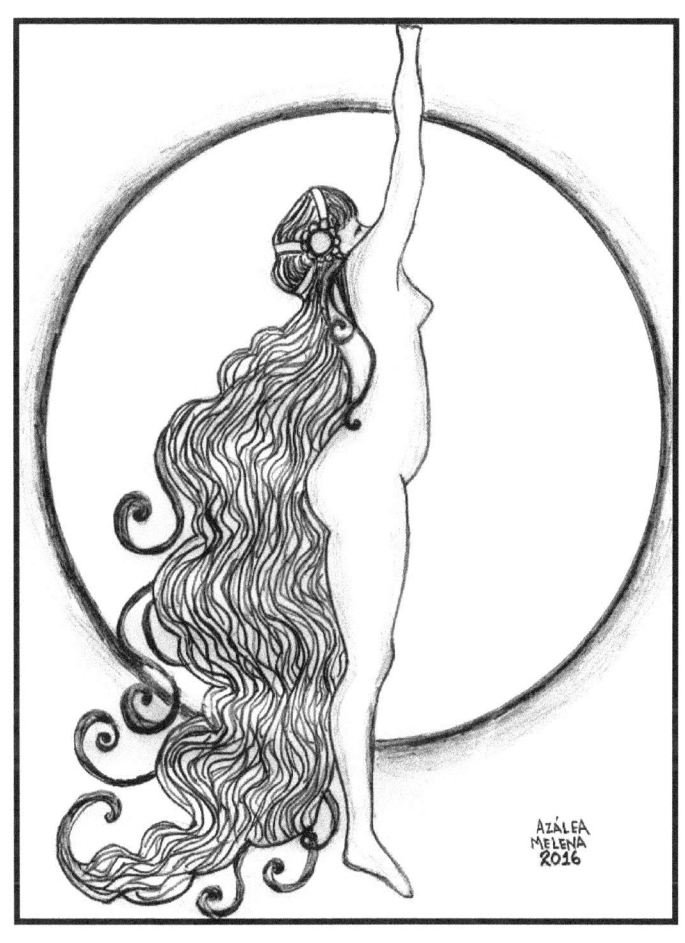

Miro con los ojos del alma, la ceguera de una humanidad que pierde paulatinamente la coherencia de su realidad.

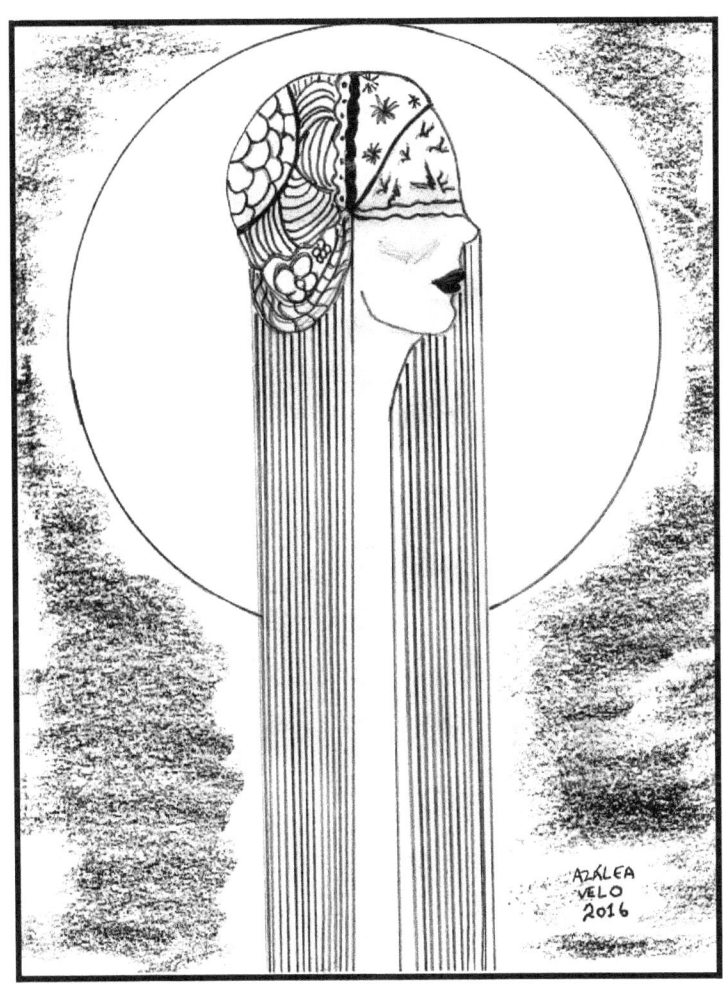

Meditar es desconectarse de los sentidos externos y abrir los internos.

La verdad brota con espontaneidad, la mentira hay que pensarla.

Una idea compulsiva aunque sea por una causa noble, puede conducir a la pérdida del equilibrio mental.

Antes de juzgar a otros por sus conductas, trata de aprender mejor de sus errores o aciertos.

La proclamación de tu verdad se debilita, cuando no estás en disposición de defender la de otros.

El calor del sol sofoca, el del espiritual reanima, ambos juntos producen el equilibrio necesario para un sano vivir.

El ostentar, no es nada más que pretender demostrar tener de lo que en realidad se carece.

El ego es oportunista, trata de imponerse aunque no tenga la razón y cuando encuentra oposición, como no tiene argumento para defenderse, prefiere huir de la escena para no dar su brazo a torcer.

No es fe aquella, que para ser mantenida tenemos que repetirla nosotros mismos o escuchar nos la repitan. La verdadera fe no se aprende de memoria, solamente se siente, cuando no es así, es mejor llamarle una creencia.

Los artistas poseedores de manos diestras con mentes y corazones sensitivos, pueden añadir hermosura a lo ya creado.

Antes de repetir lo que escuchas, debes de estar seguro que esas palabras encajan bien en tu propio sentir.

La música es arrulladora cuando es el alma la que dirige la orquesta.

De una cantera de amor, prosa, música y poesía, es de donde saco el dolor, lo mismo que la alegría.

Una ilusión es el sublime deseo de convertir fantasías en realidades.

Un verdadero amigo es una joya de tanto valor,
que hay que ser un afortunado para tenerlo.

No hay mejor compañía que la de uno mismo,
cuando poseemos un ser integrado
armoniosamente.

Préstame tu voluntad para poder ayudarte mejor.

Escribe tu historia y cuando la leas, te asombrarás descubriendo lo mucho que puedes aprender de ti mismo.

El sentido común para el ser humano, es como la brújula para el navegante, sin este nunca se sabe dónde se está situado.

Un alma callada produce paz, cuando la mandan a callar, irritabilidad.

En lugar de querer saber todo lo de la vida de otros, mejor es usar ese tiempo en tratar de descubrir lo que no sabes de la tuya.

Creo estar en déficit con la vida, porque siento que he recibido más de lo que he aportado.

No me preocupa tanto lo que voy a encontrar más allá del firmamento cuando llegue el momento, pero si mucho, la calidad de mi ejecutoria mientras espero por este.

Los colores ensalzan la hermosura de la creación. Doy gracias a Dios porque he aprendido a visualizarlos aún con los ojos cerrados.

El azotado siente dolor corporal momentáneo;
el azotador lo llevará en el alma por siempre.

La hipocresía hace daño para el que la recibe, pero afecta mucho más a el que la origina.

Somos tan solo un protón del entero universo. ¿Por qué mal usar tan mínimo protagonismo con odios y vanidades? Llenándolo con amor hacemos mejor servicio al mundo.

El dolor que más me angustia no es el que duele físicamente, pero si el que me hace gemir el alma.

Se puede amar lo bueno o lo malo, depende del lado donde pongas tu corazón

Bendita sea la soledad, que me permite ver más con los ojos cerrados que con ellos abiertos.

Cuando se habla con sinceridad, no hay que abundar en las palabras.

Guardo de mis alegrías para pagar a cambio de mis tristezas.

Los que se creen ser dichosos en esta vida, tal vez estén lejos de la realidad, pero lo importante es que lo están disfrutando como si lo fuera.

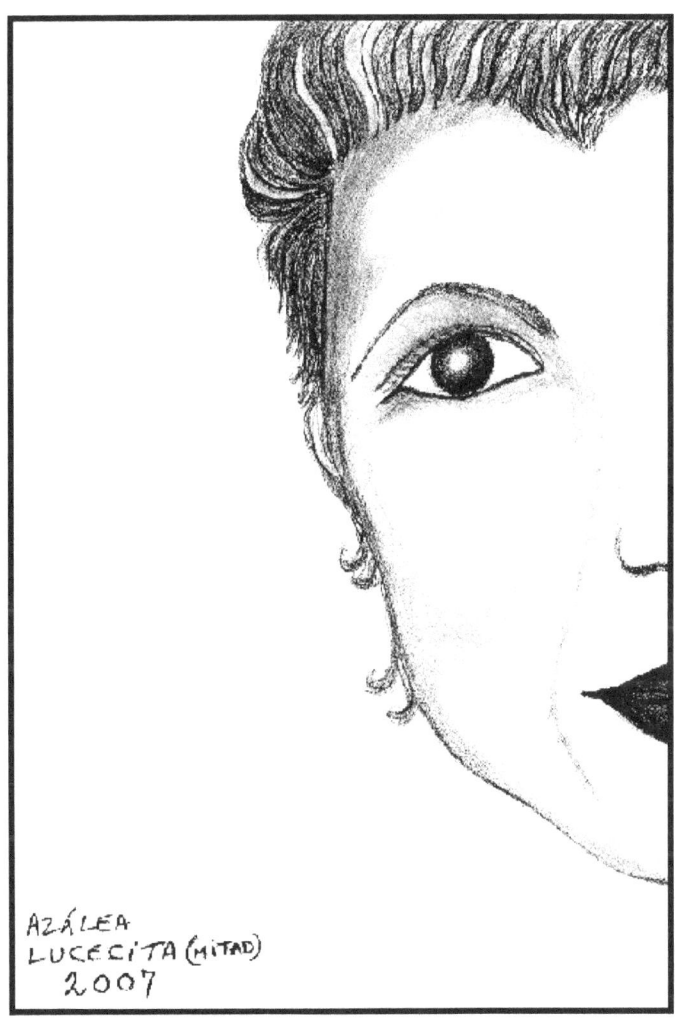

Es en las acciones donde radica la efectividad, las palabras pueden ser cambiantes, hipócritas e impredecibles.

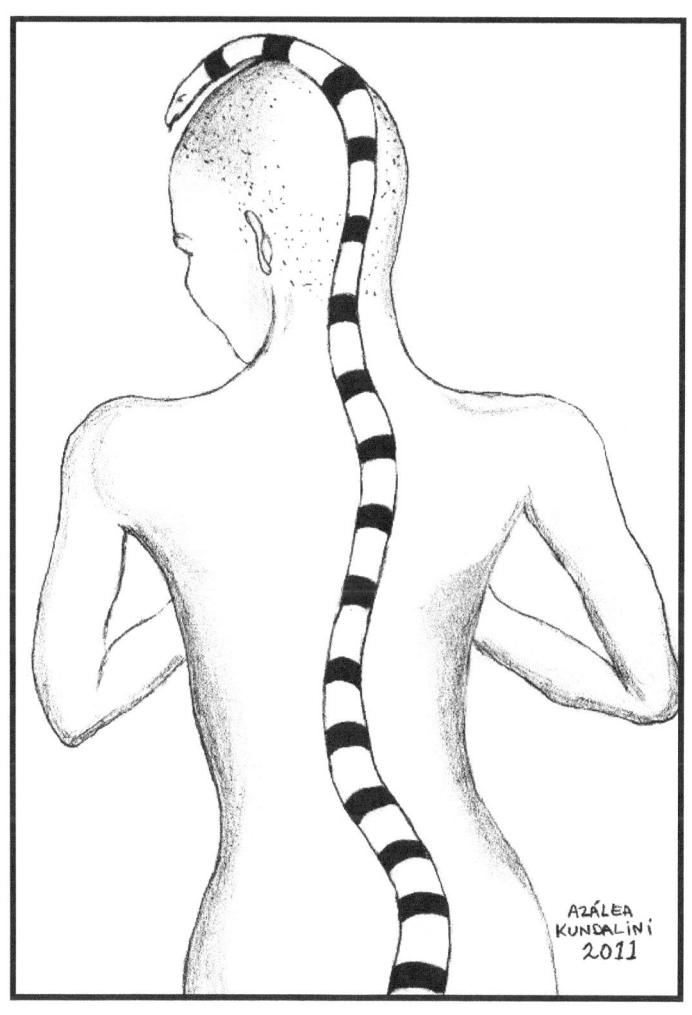

Cuando lo que se ansía no se puede lograr, es saludable emocionalmente hablando, aceptarlo como algo que no es conveniente.

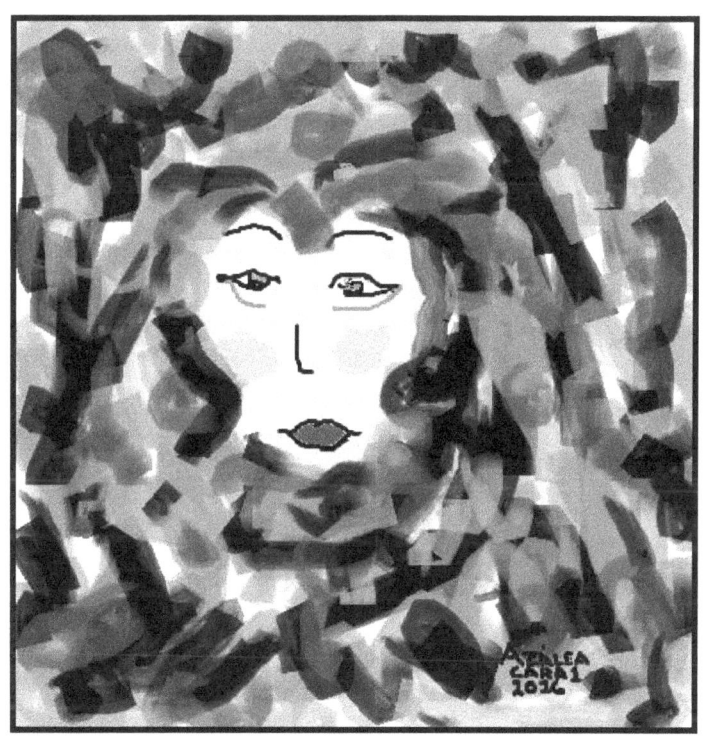

Contemplar es observar algo con completa entrega del sentir.

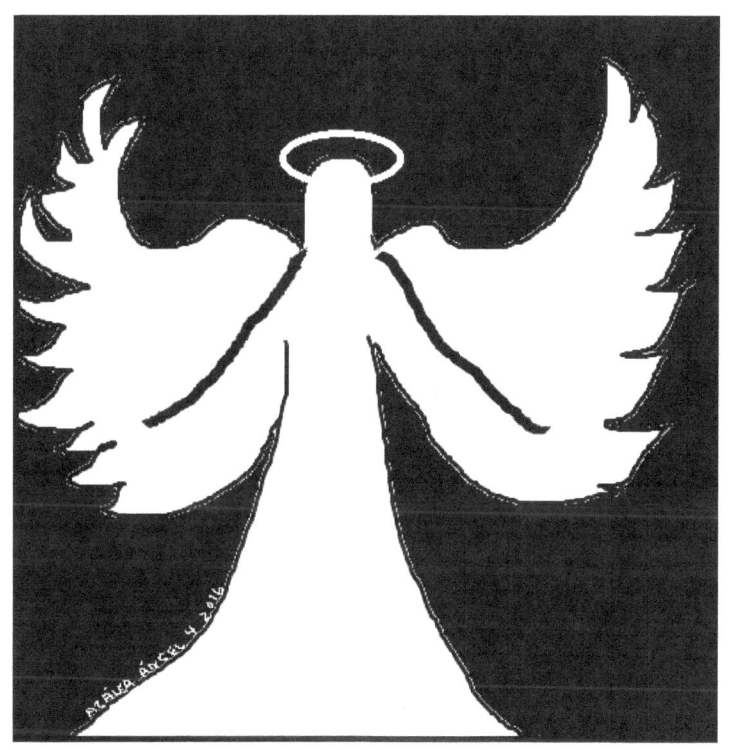

No se puede mantener un espíritu purificado, si previamente no se ha logrado hacerlo con el cuerpo y el alma también.

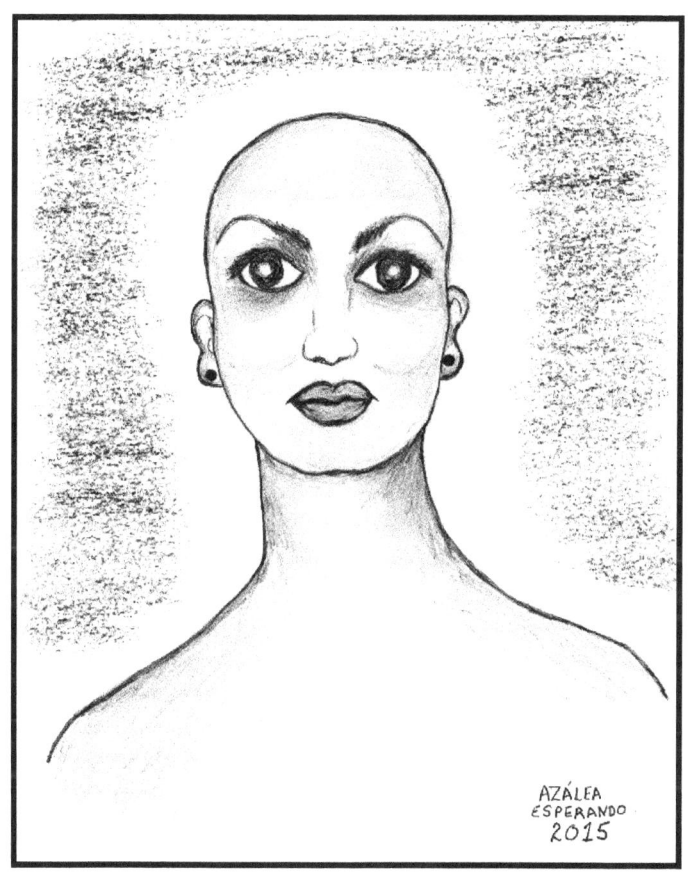

Una concentrada observación, es el mejor motivo de inspiración para la creatividad.

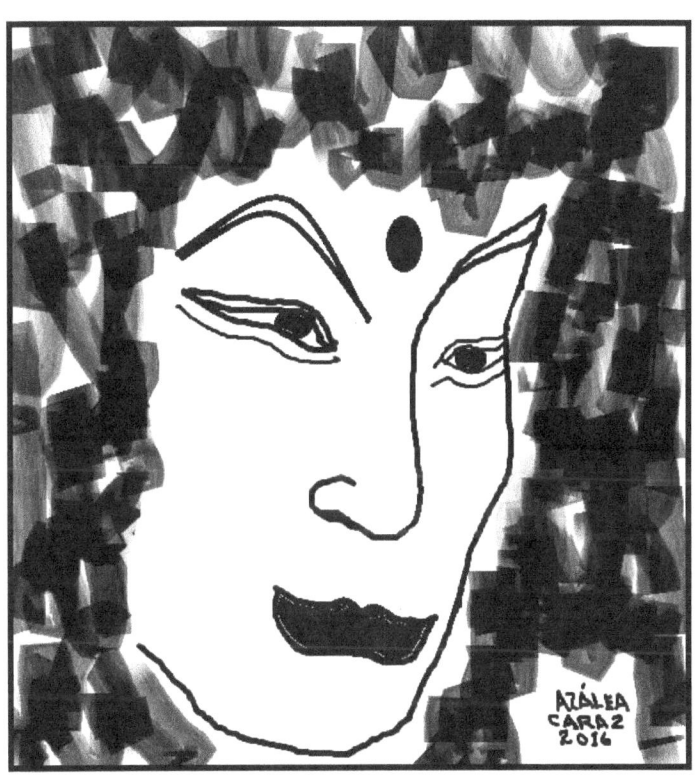

No me basta con saber lo que la vida me ha enseñado, me preocupa lo que de esta no he aprendido.

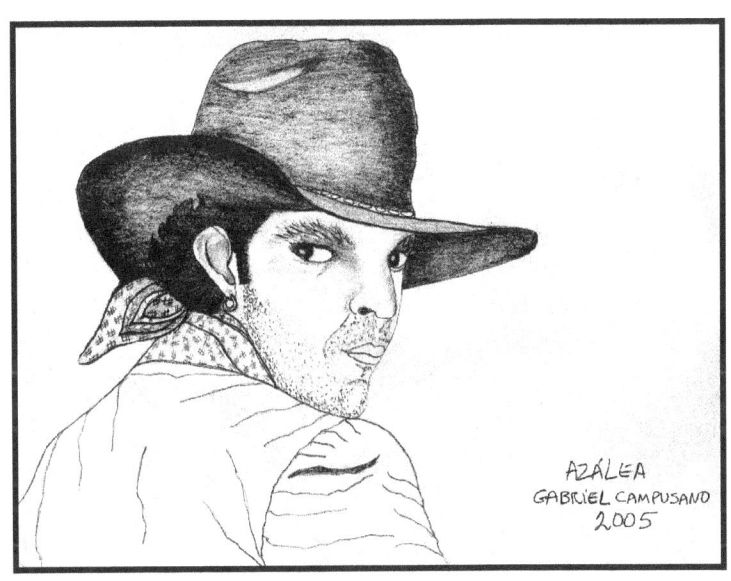

Un ganador disfruta más el triunfo, cuando previamente ha tenido la experiencia de haber sido un perdedor.

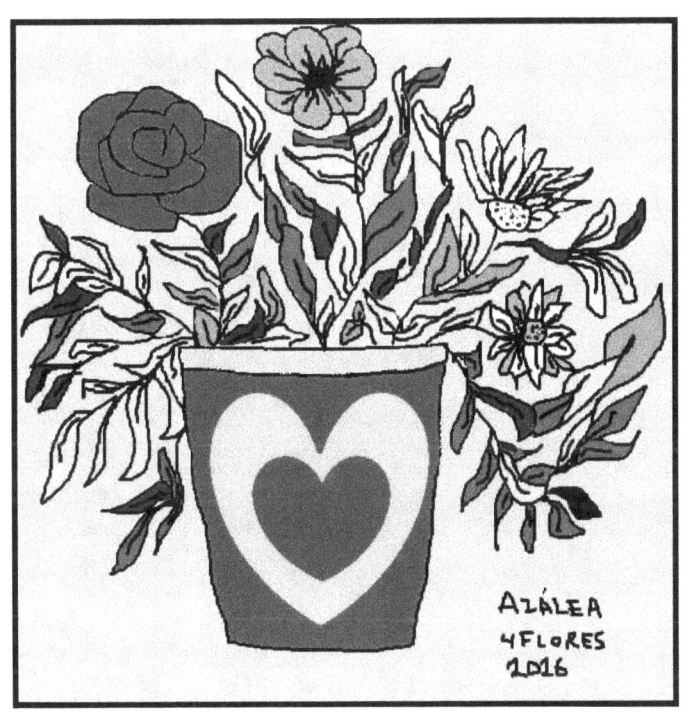

Contemplar la naturaleza es el mejor argumento para creer la existencia de un Creador.

El silencio está lleno de maravillosos sonidos, que solo son audibles cuando el intelecto calla.

El arte es un gran espacio multicultural donde la creatividad encuentra asilo, permitiendo comunicar las sensibilidades mediante un idioma común.

Si cazas, hazlo para sustento: Matar un animal por deporte es crueldad.

El tramposo goza cuando cree haber tomado ventajas sobre el tonto, ignorando que a la hora de la verdad, el perdedor no es otro más que él mismo.

No es tan agravante la distancia cuando se escoge el camino correcto.

Los huracanes internos destrozan más vidas que los externos.

El perdón no es una actitud racional porque este es un sentimiento espiritual, que tiene que venir de adentro para afuera

Si los que se preocupan por saber sus destinos anticipadamente pudieran lograrlo, perderían el entusiasmo de la lucha por alcanzarlo.

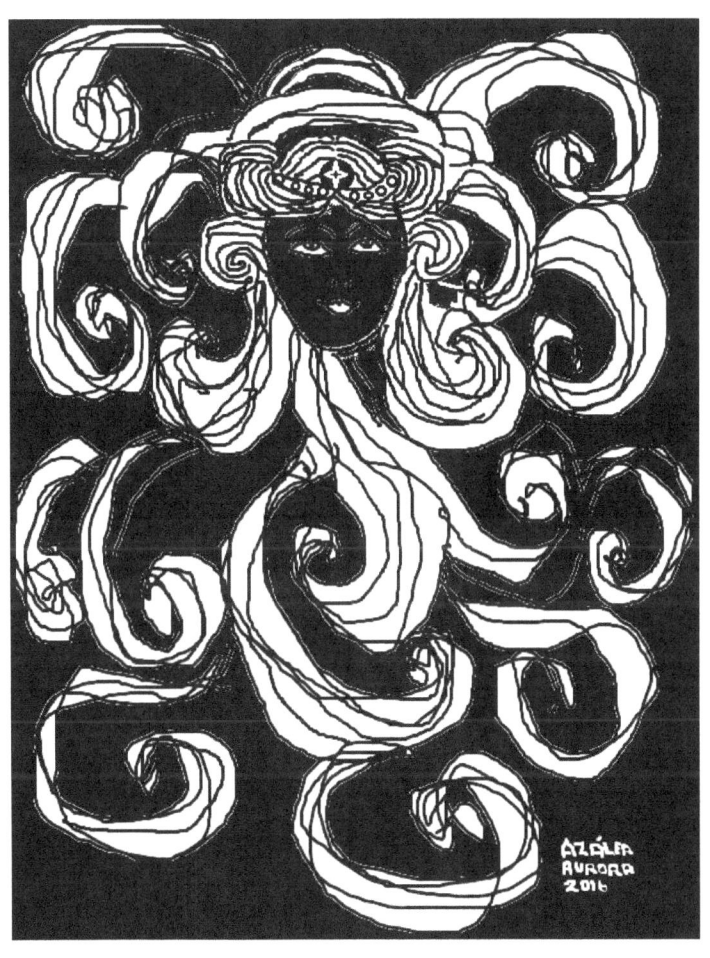

La soberbia es una manifestación no controlada de un ego enfermizo

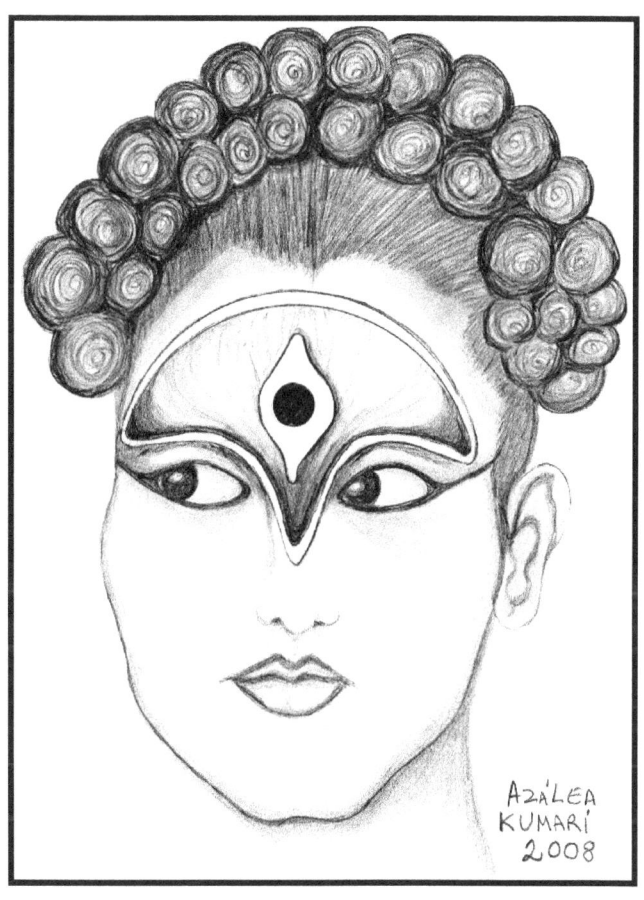

Por simple definición, lo malo es toda acción o pensamiento que ofende los principios de la creación, perjudicando al prójimo o a uno mismo, lo bueno es todo lo que respeta esos mismos principios.

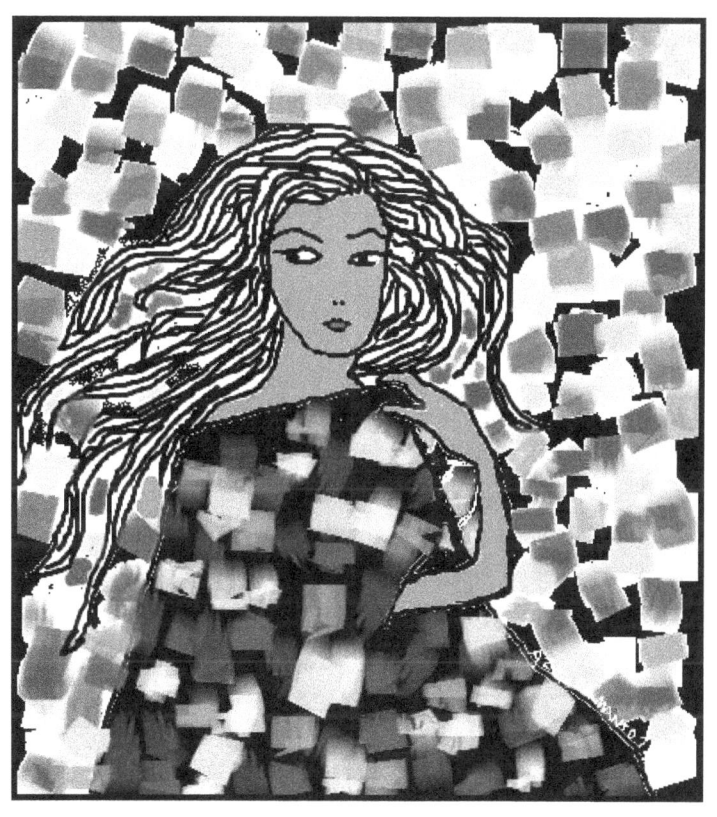

La arrogancia no es más que una manera de pretender compensar un complejo de inferioridad.

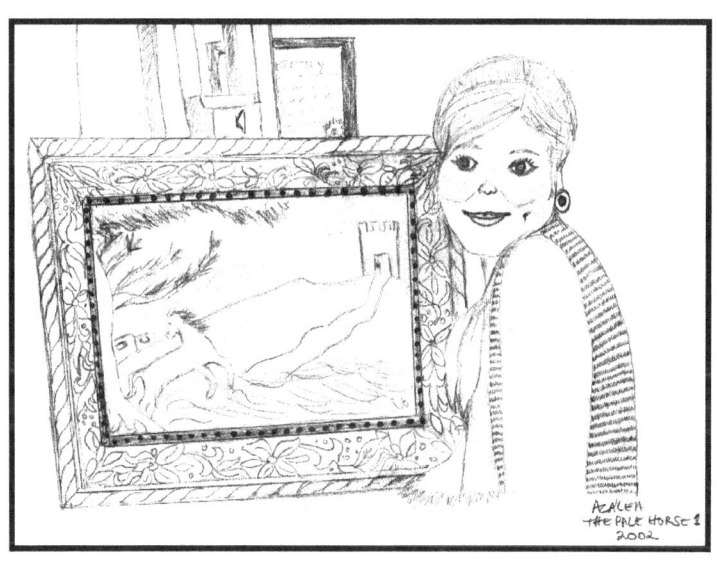

Es de más utilidad pensar en el futuro cercano que en el pasado lejano.

Un puro sentimiento de amor... salva cualquier situación.

www.ingramcontent.com/pod-product-compliance
Lightning Source LLC
Chambersburg PA
CBHW071821200526
45169CB00018B/508